国画技法从入门到精通

群芳争艳

写意花鸟画
花卉画法解析

翟俊峰 ◎ 著

机械工业出版社

CHINA MACHINE PRESS

千姿百态、争奇斗艳的花卉是大自然的杰作，也是人类的宝贵财富。花卉的画法是花鸟画的核心组成部分，也是必修课。本书精选了一些比较常见也比较受画家们钟爱的种类，逐一为大家详细讲解如下花卉种类的具体画法：牵牛花、牡丹花、玉兰花、迎春花、兰花、紫藤花、梨花、桃花、丁香花、樱花。本书在画法上偏小写意，用正统的画法呈现雅俗共赏的作品的同时，又符合了时代的审美特征，绘画步骤详尽，讲解具体清晰。同时，作者为本书的示范案例录制了视频，为花鸟画爱好者提供更加直观、有效、全方位的学习体验。

图书在版编目（CIP）数据

群芳争艳：写意花鸟画花卉画法解析／翟俊峰著.—北京:机械工业出版社,2020.4

（国画技法从入门到精通）

ISBN 978-7-111-65966-2

Ⅰ.①群…　Ⅱ.①翟…　Ⅲ.①写意画—花卉画—国画技法　Ⅳ.①J212.27

中国版本图书馆CIP数据核字（2020）第114007号

机械工业出版社（北京市百万庄大街22号　邮政编码100037）
策划编辑：宋晓磊　责任编辑：宋晓磊　李宣敏
责任校对：张玉静　封面设计：翟俊峰
责任印制：孙　炜
北京利丰雅高长城印刷有限公司印刷
2020年9月第1版第1次印刷
210mm×285mm・6印张・2插页・141千字
标准书号：ISBN 978-7-111-65966-2
定价：59.00元

电话服务　　　　　　　　网络服务
客服电话：010-88361066　机　工　官　网：www.cmpbook.com
　　　　　010-88379833　机　工　官　博：weibo.com/cmp1952
　　　　　010-68326294　金　书　网：www.golden-book.com
封底无防伪标均为盗版　机工教育服务网：www.cmpedu.com

前言

承传有序

　　写意花鸟画作为国画的一个重要分支，有着比较完整的发展体系，也是国画的重要组成部分。国画发展至北宋，工笔画达到了巅峰，自文人画出现以后慢慢走向衰落，文人画也由此逐渐兴起，而写意花鸟画正是中国文人画的主要表现方式和绘画题材。以水墨为主要表现手法的"梅""兰""竹""菊"四君子成为文人士大夫们的新宠，其代表人物是文同、苏轼等，他们主张"不专于形似，而独得于象外"，迅速推动了写意花鸟画这一艺术形式的发展。到了元代，文人画进一步得到发展，其中的代表人物赵孟頫标新立异，主张以书入画，他的"石如飞白木如籀，写竹还须八法通"的"书画同源"理论，为写意花鸟画的发展注入了新鲜的血液。明清两代是中国写意花鸟画真正确立和大发展的时期，其中明代的代表人物有沈周、陈淳、徐渭，尤其徐渭的大写意画风对明末清初的八大山人、石涛、清代的扬州八怪及近代的吴昌硕、齐白石、潘天寿的影响极大。由赵之谦开创、任伯年、吴昌硕将其发展的海上画派也对中国写意花鸟画的发展做出了卓越的贡献。在西方文化思潮的冲击下出现了以高剑父为代表的岭南画派，其重写实、重渲染的艺术形式也成为中国写意花鸟画的重要流派。近现代以小写意画为主要表现手法的花鸟画大家王雪涛、孙其峰等先生也为中国花鸟画的发展做出了重要贡献。

内容丰富

　　古往今来的艺术家们在艺术这块肥沃的土壤里描绘出了无数灿烂之花，为我们的学习和艺术创作提供了很好的范本和素材，也是引领我们前行的榜样。大自然的千姿百态、巧夺天工，是我们艺术创作的源泉，只有深入生活，走进大自然才能感受其无穷魅力。这里将带领大家走进丰富多彩的"花花"世界，在合理安排丛书内容的基础上，本书精选了花中的"佼佼者"，逐一为大家揭开如下花卉的具体画法：笑迎艳秋之牵牛花、国色天香之牡丹花、玉树临风之玉兰花、金英舞春之迎春花、幽谷兰馨之兰花、紫气东来之紫藤花、梨花带雨之梨花、春光烂漫之桃花、素洁满枝之丁香花、锦簇烂漫之樱花。在这里与大家一起叩开写意花鸟画花卉画法的艺术之门。

认真负责

　　在这高速发展的时代，认真完成这套书是我的责任和义务，也是我真心想做好的事情。作为一个画家、一个设计师、一个摄影师、一个文学爱好者的我，独立完成了本书的绘画、设计、摄影、文字。本着对每幅作品、每个版面、每个步骤、每段文字负责的态度来完成这套书。不仅如此，还为每个章节的范画录制了绘画过程的视频，以便读者结合视频更加直观、有效地学习。

携手同行

　　我始终坚信艺术创作是个人艺术修养和文化修养的综合体现，愿大家看到的不仅是一本书，也是一部有思想的作品，更是一个整体的艺术。以此希望这套书能让初学者掌握正确的国画画法，能给前行中的人锦上添花。由于能力所限，不足之处还望艺术界的同仁、师长们多提宝贵意见！

　　艺海无涯，高山仰止，愿与君同行，共享艺术人生。

<div align="right">翟俊峰</div>

目录

一起走进繁华世界

国画基础知识

一、国画工具介绍

（一）文房四宝

国画所用的工具和材料是由"笔墨纸砚"演变而来的，人们通常把"笔墨纸砚"称为"文房四宝"，也就是说它们是文人墨客书房中必备的四件宝贝。这里所提的"文房四宝"指的就是书画所用的文房工具的统称，而不单指"笔墨纸砚"。文房用具除四宝以外，还有笔筒、笔架、墨盒、笔洗、镇尺、水勺、砚滴、印章、印泥、印盒、裁刀、图章等，都是进行国画学习创作的必备之品。接下来简单介绍不同的文房工具。

（1）毛笔。毛笔是一种源于我国的传统书写工具和绘画工具，毛笔在表达中国书法和国画的特殊韵味上具有与众不同的魅力。毛笔的种类很多，分类主要依据其大小、种类、材质、形状等，笔头在古代都是用动物的毫毛加工所制，现在的毛笔常会加入化学纤维毫毛。毛笔根据材质一般分为硬毫笔（狼毫）、软毫笔（羊毫）与兼毫笔三种。不同的毛笔在作画的过程中用途也不同，熟练驾驭不同的毛笔对于画好国画至关重要。

（2）墨汁。墨的主要原料是煤烟、松烟、胶等。古人所用的墨都是块状墨，也就是用墨锭磨墨，现在少数画家也会用墨锭，多数画家一般用瓶装的液态墨，因其使用起来比较方便。墨是国画必不可少的组成部分，借助于这种独特的创作材料，中国书画独特的艺术意境才能得以实现。国画用墨有"墨分五色"之说，笔法与墨法互为依存，相得益彰，用墨方法和能力直接影响到作品的效果。

（3）宣纸。宣纸分为生宣、半生半熟宣、熟宣。生宣吸水性和洇水性都强，易产生丰富的墨韵变化，一般用来画写意画，如用泼墨法、积墨法能收水晕墨，达到水走墨留的艺术效果。生宣经过加胶、矾等工序后处理成熟宣，熟宣不洇水，一般画工笔画用，也可以画写意画。也有介于生宣与熟宣之间的半生半熟宣纸，如麻纸、皮纸，这种宣纸有比较特殊的质感，一般用来画写意画或是兼工带写的作品。

（4）砚台。砚是中国传统的手工艺品，砚与笔、墨、纸统称为中国传统的"文房四宝"，是书画家的必备用具。砚的取材也极为广泛，其中以广东的端砚、安徽的歙砚、甘肃的洮河砚、山西的澄泥砚最为突出，称"四大名砚"。除四大名砚之外还有红丝石砚、砣矶石砚、菊花石砚、玉砚、玉杂石砚、瓦砚、漆沙砚、铁砚、瓷砚等，共几十种。

（二）其他工具

（1）颜料。国画颜料也称中国画颜料，是用来画国画的专用颜料。传统的国画颜料一般分为矿物颜料与植物颜料两大类，矿物颜料的显著特点是不易褪色，历经千年依旧色彩鲜艳。植物颜料主要是从树木花卉中提炼出来的，色彩温润细腻。现在销售的一般为管装和颜料块，也有粉末状的。初学国画一般多选用 18 色或 12 色的盒装的马利牌国画颜料，其使用起来比较方便。

（2）印章。印章是雕刻和书法融合的中国独特的传统艺术形式，既是独立的艺术学科，也是中国书画的重要组成部分。国画讲究诗、书、画、印的高度融合，在一幅完整的国画作品中印章的大小、位置、风格都有一定的考究。如落款盖印，一般印章比落款中最大的字要小，大画盖大印，小画盖小印等，印章的应用不仅丰富了画面效果，还增加了国画的内涵和独特的艺术魅力。

（3）印泥。印泥是书画家创作活动中不可或缺的物件，善用印泥的人选择印泥就像书画家选择笔墨一样讲究。印泥的色彩以及质量优劣，直接影响印章艺术所表达的效果。好的印泥，红而不躁，沉静雅致，细腻厚重，印在书画作品上色彩鲜美而沉着。市面上销售的印泥以漳州八宝印泥、杭州西泠印社的印泥、北京荣宝斋印泥等品牌较为有名。

（4）画毡。作画时把画毡垫在宣纸下面，可衬托宣纸，以便在作画的时候能够运笔自如，另外有画毡作铺垫，作品墨多时，不会跑墨，有托墨的作用，所以要理解画毡的作用不是吸墨吸水而相反是使纸张留住墨色。画毡以纯羊毛制品为佳，现在市场上多是用化学纤维做的，价格便宜，但是容易粘墨色，不太好用，在选择时大家尽量选用羊毛制品。

（5）镇纸。镇纸是写字作画时用以压纸的东西，常见的材质多为木质，也有金、银、铜、玉、竹、石、瓷等材质，形状多为长条形，所以也称作镇尺、压尺。镇纸在作画的时候起到平整、稳定纸张的作用，是必不可少的绘画工具。

（6）笔洗。笔洗是一种传统的文房工艺品，也是常用的文房用具，用来盛水洗笔。笔洗多为陶瓷制品，是画国画的必备之物。古代文人墨客对笔洗很讲究。笔洗以形制雅致、种类繁多、做工精美而广受青睐，传世的笔洗中，有很多是艺术珍品，使国画创作显得更加有仪式感。

（7）调色盘。调色盘为绘画常用的调色用品，现在一般有塑料制、瓷制的两种。画家一般会选择白色的大、小瓷盘子以及小瓷碗来作调色盘，比较方便实用而且瓷器本身也比较有书卷气，调色盘是作画必备的工具。

（8）笔架。笔架亦称笔搁，中国传统文房用具，是文房四宝笔、墨、纸、砚之外的一种文房用具。笔架放在书桌案头，用来置放毛笔。笔架的材质一般为瓷、木、紫砂、铜、铁、玉、水晶等，种类繁多，其中实用性的笔架以瓷和木质最为普遍。

（9）水滴。水滴又称砚滴、书滴、水注等，是一种古老的传统文房器物，用来给颜料或墨添加水。水滴的特点是其流出来的水流较细，比较好控制注水的多少。水滴背上有一个圆孔可以注入水，使用时用一根手指按住圆孔，就不会有水洒出，松开手指水即可流出。水滴一般是瓷器制品，外形多种多样，也是比较精巧雅致的文房用品。

（10）笔筒。笔筒是搁放毛笔的专用文房物件，笔筒多为直口、直壁，造型相对简单。传世笔筒的材质有镏金、翡翠、紫檀和乌木等名品，常见的一般为陶瓷、木制和竹质，比较实用，也是必备的文房用品。

（11）笔帘。笔帘是一种传统的文房用品，用来放置毛笔。作画时把毛笔置放在笔帘上，可对桌面起保护作用，毛笔用完后可以用笔帘包起来，笔帘通风，可使毛笔很快干爽。笔帘一次可以卷几十支毛笔，方便外出携带。

笔尖　笔肚　笔根　笔腔　笔杆

（三）毛笔的分类及常识

毛笔是一种源于中国传统书法的书写工具，也是传统绘画——国画的绘画工具。毛笔是中国传统的文房四宝之一，也是中华民族勤劳与智慧的结晶，为人类文明的发展做出巨大贡献。

如左图所示，毛笔主要由笔尖、笔肚、笔根、笔腔、笔杆五部分组成。接下来介绍毛笔的具体分类。

1. 毛笔的分类

狼毫小楷
狼毫兰竹
兼毫中号　狼毫中号

按笔头原料可分为：狼毛笔（狼毫，即黄鼠狼毛）、羊毛笔（羊毫）、兔肩紫毫笔（紫毫）、鸡毛笔、鸭毛笔、猪毛笔（猪鬃笔）、鼠毛笔（鼠须笔）、黄牛耳毫笔、石獾毫等。

依常用尺寸可以简单地把毛笔分为：小楷、中楷、大楷。更大的有屏笔、联笔、斗笔、植笔等。

依笔毛弹性强弱可分为：软毫、硬毫、兼毫等。

按用途可分为：写字毛笔、书画毛笔两类。

依形状可分为：圆毫、尖毫等。

依笔锋的长短可分为：长锋、中锋、短锋。

羊毫（白云）
兼毫

羊毫笔比较柔软，吸墨量大，适于表现圆浑厚实的点画。现代画家、教育家潘天寿说："羊毫圆细柔训，含水量强，笔锋出水慢，运用枯墨湿墨，有其特长。"此类笔以湖笔为多，价格比较便宜。一般常见的有白云（大、中、小）、大楷笔、京提（或称提斗）、玉兰蕊、京楂等。

狼毫比羊毫笔力劲挺，宜书宜画，但不如羊毫笔耐用，价格也比羊毫贵。常见的品种有兰竹、叶筋、衣纹、红豆、小精工、鹿狼毫书画（狼毫中加入鹿毫制成）、豹狼毫（狼毫中加入豹毛制成）、特制长锋狼毫、超长锋狼毫等。

兼毫长锋勾线
勾线笔

兼毫笔常见的种类有羊狼兼毫、羊紫兼毫，如五紫五羊、七紫三羊等。此种笔的优点兼具了羊狼毫的长处，刚柔适中，价格也适中，为书画家常用。

狼毫展开效果　　　　　　　　　羊毫展开效果　　　　　　　　　兼毫展开效果

2. 毛笔的选择

古人讲"工欲善其事，必先利其器"，对于作画的人来说，毛笔是最重要的工具之一。相对于书法，国画对毛笔的要求没有那么讲究，但还是有其一定的要求，好的毛笔用起来得心应手，反之则会影响画面效果，也会影响画者情绪。如画相对细致的画对笔就很讲究，尤其小写意画的很多细节需要细心对待，如画鸟类的头部、足部需要细致一些，再如花虫都需要精雕细琢，这就要求用笔锋比较好的毛笔。我在画兰草的时候就喜欢用狼毫，尤其喜欢用新笔，这样才能充分表现出兰草的瘦劲和风骨，画竹子对笔的要求也比较高，需要弹性比较好的狼毫或兼毫才能出效果。但有些画面就不需要较好或是较新的笔，如画残荷、老树干、石头等，用秃笔、旧笔就可以，而且比新笔

效果还好。所以对画家而言选择合适的笔也是门学问，也需要好好研究一下。

选笔的标准是"尖、齐、圆、健"，也就是笔之"四德"。"尖"是笔锋尖锐，蘸墨后尖利如故；"齐"是修削整齐，笔尖铺开压扁，笔毛一律崭齐；"圆"是圆浑饱满；"健"是劲健有力，无论是画方画圆，顺笔逆笔，绝不涩滞，提起后笔锋收敛尖锐如故。接下来进行详细了解。

3. 毛笔之"四德"

尖：

指新笔未打开时，笔尖端处要尖锐，则笔尖画细节时比较容易控制。笔不尖则称秃笔，精微之处难以表现，只能画一些比较粗糙的部分。选购新笔时，毫毛有胶粘合，比较容易分辨。

笔锋尖锐

齐：

指笔尖润开压平后，毫尖平齐。毫毛若齐则压平时长短相等，中无空隙，运笔时"万毫齐力"，如在画很粗的线时会把笔"扁"着用，这样容易画出较粗而且宽窄均匀的线条。检查毫毛是否齐，需把笔完全润开，如果卖家不让打开那就很难辨别。

展开整齐

圆：

指毛笔在垂直状态下，笔肚应该是圆润饱满的，这样的毛笔作画时才能做到收放自如。选购时毫毛有胶聚合，比较容易辨别是不是圆润饱满。

笔肚圆润

健：

指笔身有弹力，将笔毫压到纸面后提起，能即刻恢复原状。毛笔弹力足，则能运用自如。一般而言，狼毫弹力较强，羊毫弹力一般。在作画时要根据实际情况选择毛笔，一般线性对象用狼毫，花叶用羊毫或兼毫。

落笔健挺

4. 毛笔的保养

毛笔用完后应立即洗净余墨,以免笔毫粘结,洗净后不要立即装上笔套,应先将余水吸干并理顺,然后挂在笔架上,或用笔帘存放,以使笔锋尽快恢复干燥,保持笔的弹性。如遇积墨粘结或使用新笔,可用温水浸泡,不可硬性撕散或用开水浸泡,以免断锋掉头,也不可将笔暴晒在阳光下。新笔可以插放在笔筒里或放在木盒内,能放些樟脑丸最好,以防虫蛀。

养成爱惜毛笔的好习惯,不要放口中舔毛;除写字绘画外不使用;不能在溶剂里使用;笔尖套是在运输中作为保护笔头使用的,一旦用笔后就不要再装上,以防笔毛腐烂和出现脱毛现象。

花蕊要用勾线笔

不用时可以放在笔帘里

放在废纸上吸水是很好的保护笔的方式

羊毫画花瓣

(四) 宣纸的分类及选择

1. 宣纸的分类

宣纸是中国独特的手工艺品,享有"千年寿纸"的美誉,具有质地绵韧、光洁如玉、不蛀不腐、墨韵万变的特点,与国画风格相得益彰,散发着无限的魅力。宣纸按原料的配比分为三类:特种净皮类、净皮类、棉料类,另外还有麻纸、皮纸等。按宣纸的规格可分为三尺(1 尺= 333.33 毫米)、四尺、五尺、六尺、八尺、丈二尺、丈六尺等多种。

狼毫画枝藤枝干

2. 宣纸的选择

挑选宣纸时,应该有一定的纸类常识,一般来讲,应该注意以下四点:

(1)眼看——不要觉得纸白就是好纸,刚好相反好纸不一定很白,太白说明增白剂太多,不利久藏;纸白但不刺眼,则是好纸。好纸一般含檀皮量较大,光照下纸面有很多类似棉花团状,是好纸的体现,如果没有反而说明不是好纸。

(2)手感——细腻而绵软、厚薄均匀。

(3)抖纸——绵软不脆。如有稀里哗啦的响声、手感僵挺,不会是好纸。

(4)蘸墨试纸——好纸吸墨快、扩散均匀,留得住墨,墨缘无明显锯齿状,墨干后层次分明、墨迹清晰。

生宣效果

3. 常用纸张尺寸

三尺全开:100 厘米 x 55 厘米 三尺单条:100 厘米 x 27 厘米

四尺全开:138 厘米 x 69 厘米 四尺单条:138 厘米 x 34 厘米

四尺斗方:69 厘米 x 68 厘米 四尺三开:69 厘米 x 46 厘米

六尺全开:180 厘米 x 97 厘米 六尺三开:97 厘米 x 60 厘米

六尺对联:180 厘米 x 49 厘米 六尺斗方:97 厘米 x 90 厘米

七尺全开:238 厘米 x 129 厘米 八尺全开:248 厘米 x 129 厘米

熟宣效果

半生半熟宣纸效果

二、运笔用墨（墨色）方法

笔和墨指创作的工具。笔——国画创作的工具，墨——写字绘画用的黑色颜料，有时亦作国画技法的总称。在技法上，"笔"通常指勾、勒、皴、擦、点等笔法；"墨"指烘、染、破、泼、积等墨法。在理论上，强调笔为主导，墨随笔出，相互依赖映发，完美地描绘物象，表达意境，以取得形神兼备的艺术效果。现代画家黄宾虹认为："论用笔法，必兼用墨，墨法之妙，全以笔出。"国画强调有笔有墨，两者相辅相成，不可偏废。

（一）运笔方法

1. 基本的执笔方法

北宋韩拙《山水纯全集》中指出："笔以立其形质，墨以分其阴阳"。将笔和墨的关系划分开来。所谓笔法指的是勾、勒、皴、擦、点等，具体到运用，有中锋、侧锋、逆锋、散锋、拖锋、卧锋等方法。墨法，就是利用水的作用，产生了浓、淡、干、湿、深、浅不同的变化。国画书写线条的方法被称为"运笔"，国画用水墨的方法，被称为"墨法"。

虽然国画运笔相对灵活没有特别严格的标准，但对于初学者而言，要先懂执笔，在正确的姿势的基础上达到运笔用墨自如。应注意以下四点：①笔正：笔正则锋正，骨法运笔以中锋为本；②指实：手指执笔要牢实有力，还要灵活不要执死；③掌虚：手指执笔，不要紧握，手指要离开手掌，掌心是空的，以便运笔自如；④悬腕、悬肘：大面积的运笔要悬腕或悬肘，才可以笔随心，力贯全局。

常规执笔方法

悬肘执笔方法

相对放松的执笔方法

2. 基本运笔方法

国画运笔的方法很多，最基本的笔法有：中锋、侧锋、逆锋、散锋、拖锋、卧锋等。

中锋

侧锋

逆锋

散锋　　　　　　　　　　拖锋　　　　　　　　　　卧锋

中锋：笔杆与纸面基本垂直，运笔时笔尖处在笔画中心，主要用于画线，是最基本的运笔方法，画出的线圆浑厚重、有力度。画荷梗、藤枝、树枝等常中锋运笔。

侧锋：倾斜笔杆，笔尖处于笔画一侧的运笔方法。侧锋灵活多变化，用于画大面积的墨色，如荷叶、葡萄叶、瓜果等，也用于画富有变化的线，如山石、树木轮廓。

逆锋：逆向运笔，笔锋推进中受阻散开，自然形成斑驳、苍劲有力的效果，画树干、石头轮廓等可以逆锋运笔。

散锋：运笔时笔锋呈散开状，可画出特殊的笔痕效果，如画残荷、老树干、石头可以散锋运笔。

拖锋：拖着笔顺毛而行，可边行边转笔，笔痕舒展流畅，自然松动，用于画一些轻松流畅的线条，如柳条、迎春花枝、溪流等。

卧锋：顾名思义就是把毛笔压下去用笔肚或根部来画，让笔和墨与纸张充分接触，这样能够有效地运用笔墨的特性，解决大面积的用色用墨问题，如画花卉、花叶、荷叶以及大面积染色时多用此法。

3. 书法运笔

所谓书法运笔简而言之就是以书法的笔法来行笔，多体现在线的行笔上，可能读者会有疑问，没有书法基础是否就不能书法运笔了，其实在运笔的时候注意起笔、行笔、收笔的动作，有快慢、顿挫的节奏感，同样可以做到书法运笔，工笔属于楷书运笔，写意属于行草、篆隶运笔，这也就是"书画同源"的关联及意义所在。

4. 基本笔法

(1) 勾线法。

线描是国画的主要造型手段，运用线的轻重、浓淡、粗细、虚实、长短等笔法表现物象。无论是写意画还是工笔画，山水画、花鸟画还是人物画，线都是主要的表现手法，所以在学习国画的时候一定要重视线条质量的练习。

线描有很多种表现手法，在国画的白描当中有"十八描"之说，有一套完整的表现体系。国画讲究书法运笔，也就是用线要多变，要有起笔、行笔、收笔的动作，行笔要有节奏感。

单线勾法

单线勾法是指直接用线的形式来表现对象，通过不同粗细、浓淡、干湿的线条来塑造对象，可以用中锋、逆锋、拖锋等不同的运笔方法来完成，要根据不同对象来选择不同笔法以侧锋结合中锋，无论哪种勾法均需见笔触，运笔要有变化，不要太简单。

双勾法

双勾法是指先用线勾出轮廓然后再进行填色的绘画方式。双勾法多用于表现相对工整的作品，如小写意、兼工带写的作品多用此法。

(2) 点法。

点法在写意花鸟画中也是比较常用的笔法，如花瓣、花叶、点苔等，对于点法的运用也要根据所画对象的形态来选择，可以藏锋，可以露锋，可以侧锋，也可以散锋，无论哪种方法都要见笔触，不可含混不清。点法同样也要有聚散、虚实、干湿、浓淡的变化，不可千篇一律。

(3) 皴法。

所谓皴法是根据山石的不同地质结构和树木表皮状态，加以概括而创造出来的绘画表现形式。皴法在山水画中被古人总结得更为全面具体，如披麻皴、雨点皴、卷云皴、解索皴等。在写意花鸟画中皴法相对简单自由一些。皴法的应用至关重要，通过皴法能体现所画对象的质地特征，能增强画面的艺术表现力。

兰叶之线　　竹子之线　　梅枝之线

双勾竹子　　双勾红叶　　双勾菊花

浮萍与落花　　紫藤点法　　石头点苔

树杆皴法　　树叶皴法　　石头皴法

（二）用色方法

国画颜料也称中国画颜料，是用来画国画的专用颜料。一般为管装和颜料块，也有颜料粉的，常用的一般为管装，用起来比较方便。

传统的国画颜料一般分成矿物颜料与植物颜料两大类，矿物颜料的显著特点是不易褪色、色彩鲜艳，如宋代画家王希孟的传世名作《千里江山图》多用青绿矿物色，至今色彩艳丽夺目。植物颜料主要是从树木花卉中提炼出来的，颜色相对透明一些，没有矿物色那么强的覆盖力。

1. 国画颜料分类

（1）矿物颜料：硃砂色、硃磦色（硃砂中提炼）、石青色（分头、二、三、四青色和一种很难买到的极为纯正的石青色）、石绿色（分头、二、三、四绿色）、赭石色（分深赭色、浅赭色）、钛白色（贝壳磨制）、泥金色（用金粉或金属粉制成的金色涂料）、泥银色（用银箔和胶水制成的银色颜料）。

（2）植物颜料：花青色、藤黄色（有毒，双子叶植物药藤黄科植物藤黄的胶质树脂）、胭脂色（菊科红花炮制出的红色染料）。

（3）化工颜料：曙红色、深红色、大红色、铬黄色、天蓝色。

以上矿物色、植物色（除洋红色外）是真正意义上的传统国画颜料。第三类为现代的化工合成颜料。现在用得最多的当数上海"马利牌"国画颜料，使用起来比较方便，但容易褪色。

2. 部分配色表

3. 色彩的调和

水 ＋ 色 ＝ 变淡 墨 ＋ 色 ＝ 变深

用色时不能直接用笔从调色盘中取颜色作画，而是要先让笔头吸收一定的水分，然后再从中蘸取足够量的颜色，并在颜色盘中将颜色调均匀，调成所需的浓度。起初如果笔中水分用量掌握不好，则可以少量分多次增加，直至得到满意的效果为止。

色墨调和以色为主，墨为辅。在颜色中加少量淡墨，可以使颜色的呈现效果更加内敛，是最为常用的调色技法。

将两种不同的颜色挤在干净的盘中，用毛笔蘸少量清水，将两种颜色调匀，即可得到一种新的颜色。

色与色相调和 色与墨相调和

4. 色彩关系示意图

色彩的明度纯度色盘

红色（暖色）
红紫色 红橙色
紫色（冷色） 橙色（暖色）
蓝紫色 黄橙色
蓝色（冷色） 黄色（暖色）
蓝绿色 黄绿色
绿色（冷色）

色彩的冷暖关系色盘

这里讲的色彩关系是指西画里基于光学原理的色彩关系，虽然传统绘画的色彩原理和现代光学没有直接关系，但在很多原理上还是有相通之处的。通过上图有助于理解色彩关系，如色彩的明度、纯度，色彩的冷暖配比，了解整体画面应有冷暖的色彩倾向也就是基调，整体色彩不宜纯度过高等。当然，纯水墨的作品不存在色彩的问题，只体现在色阶也就是明度上，彩墨作品也可以通过墨来调和，墨在国画中是至关重要的，也是接下来要讲的内容——墨法。

（三）用墨方法

墨法是指用墨的方法。墨法的形成与运用源自于国画的特殊材料——宣纸，是在宣纸与墨的结合下产生的特殊的效果。墨法与笔法组成中国文化极具特点的绘画形式——"笔墨"，"笔墨"的独特魅力成为国画区别于其他西洋画种的本质特征。

国画用墨的方法多种多样，一般分为：焦墨、浓墨、重墨、淡墨、清墨五种色阶，既是"墨分五色"之说，又有枯、干、渴、润、湿的用墨用水程度和轻重的区分。用墨之法在于用水，水是水墨画中使墨色产生各种变化的调和剂，它的多少、清浊直接影响到墨色的各种变化，产生不同的深浅、浓淡的墨色效果。

墨法中有泼墨法、破墨法、浓墨法、淡墨法、焦墨法、宿墨法、积墨法、冲墨法等。

焦墨　　　　浓墨　　　　重墨

淡墨　　　　清墨　　　　浓—淡渐变色

清墨

淡墨

重墨

浓墨

焦墨

泼墨法

泼墨法是国画的一种画法，是指在绘画过程中即兴用画笔蘸墨或是直接用墨盘将墨泼洒于画纸之上，是落笔大胆，点画淋漓，气势磅礴的写意画法。泼墨法的墨汁泼洒到纸面上呈现出的墨色较为丰富，给人恣意挥洒之感，滋润而生动。唐代的泼墨大师王洽，将泼墨艺术的抽象画诀与审美理想展现于癫狂之感，其画作一挥而就、自由豪放，是此画法的巅峰之作。明代泼墨大写意非常流行，徐渭就是其中泼墨画法的高手；近代画家张大千是典型的泼墨山水代表，泼墨荷花、泼墨山水无所不能。

破墨法

破墨法中分为浓破淡、淡破浓两种表现形式。破墨法是以不同水量、不同墨色，先后相互交融而产生的一种新的墨色效果的表现手法。它必须趁湿进行，以达到互破的目的。破墨法的特点是渗化处笔痕时隐时现，相互渗透，互为呼应，纯为自然流动而无雕琢之气，有一种丰富、华滋、自然交融的美感。

焦墨法

焦者枯干也。运笔枯干凝重，极富表现力。用焦墨法作画时运笔速度缓慢，故而老辣苍茫，但焦墨不宜多用，一般与湿笔并用方显焦墨的意韵。不过也有一幅画全用焦墨法创作的，例如，近现代的大家黄宾虹、张丁先生的有些山水画全是用浓墨、焦墨画成，黑、密、重、厚，表现了大山厚重的一面。

宿墨法

宿墨法是指用时隔一日或数日的墨汁，蘸清水画在宣纸上，呈现出一种脱胶后特殊的墨韵的墨法。宿墨法在当代水墨以及当代书法中经常用到。宿墨在宣纸上的渗化比新墨渗化多了一层笔墨意味，具有空灵、简淡的美感。黄宾虹善用宿墨，常在画面浓墨处点以宿墨，使墨中更黑，加强黑白对比，使画面更加生动。

积墨法

积墨法，即一层一层加墨。这种墨法一般由淡开始，待第一次墨迹稍干后，再画第二次、第三次，可以反复多次皴、擦、点、染，画足为止，使所画对象具有苍劲厚重的体积感与质感。如李可染的《万山红遍》等山水画多用积墨法，画面厚重苍劲，大气磅礴。积墨法看似有堆积感，实际运笔要灵活，无论用中锋还是侧锋，笔线都应参差交错，聚散得宜，切忌堆叠死板。

开启
艺术人生

Qianniuhua

牵牛花 笑迎艳秋

　　牵牛花属旋花科，花形酷似喇叭，因此人们喜欢称之为喇叭花。牵牛花为一年生蔓性缠绕草本花卉，在夏秋开花，品种很多，颜色有蓝色、绯红色、桃红色、紫色等，也有混色的，花瓣边缘的变化较多，是常见的观赏植物。

　　画牵牛花的时候要抓住花冠为圆形，侧面看为倒三角形的基本特征。

牵牛花

①用清水把笔洗干净，笔尖蘸紫色侧锋画出第一瓣。②向右画出第二瓣，注意要高一些。③向右画出第三瓣，与第一笔同高。④一笔弧线画出花的另一侧，以中锋淡紫色画出花的侧面。⑤藤黄色加花青色调汁绿色，以中锋向下画出花托。

花托的画法

①直接调汁绿色，以中锋向下呈倒三角形状，如果颜色过纯可以加点赭石色调和。

②以同样方法画出右侧一笔，注意两笔尽量不要对称，可以略微有些变化。

③汁绿色调墨画出花托，这样用色更沉稳些，也可直接用墨来画。

④也可以三笔画花托，但三笔要有变化。

牵牛花的不同姿态及画法

画法步骤

①在左图1位置，用紫色和曙红色调和出紫红色，然后笔尖蘸色，调匀后侧锋画花瓣。

②以第一笔为轴向两侧画出剩余花瓣。

③完成花冠，注意保持花冠的椭圆形，尽量一气呵成。

④在第一朵花右侧偏上的位置画出另外一朵牵牛花花冠。

⑤在第二朵花的左上方画出第三朵，右下方画出第四朵，并用淡紫红色画出牵牛花的下半部分。

⑥在左下稍远处再加一朵，注意聚散关系，然后用花青色和藤黄色调出汁绿色并在笔尖处蘸胭脂色或墨，以中锋尖入笔画出花托。

⑦以浓墨侧锋三笔画出牵牛花的叶子，注意墨色要有深浅变化。

⑧继续画出另外两片叶子，注意聚散关系，净笔蘸汁绿色适当调和后笔尖蘸墨，用中锋画出牵牛花主藤蔓。

⑨继续添加牵牛花的细蔓。

⑩在画面的左上和右下部分点出花苞及花托（调色同上），最后完成作品。

紫色牵牛花

画法步骤

①在左图位置以侧锋蘸紫色画出一朵右倾的牵牛花。

②画花的下半部的时候注意颜色稍淡，上宽下窄。

③陆续画出其他四朵牵牛花，然后换大提斗侧锋浓墨画叶子。

④继续完成另外两片叶子，然后用汁绿色笔尖蘸中墨以中锋画牵牛花的主要茎蔓，用浓墨勾出叶筋。

⑤继续完成其他茎蔓，注意穿插关系。

⑥净笔，笔尖蘸紫色以中锋点出牵牛花的花苞。

⑦用草绿色（可用汁绿色稍加赭石色）点出花托，并画出牵牛花的细蔓。

牵牛花画法详解
紫色牵牛花

①先在画面的右上方画两只蝴蝶（画法见《田园精灵写意花鸟画草虫画法解析》）。在左边蝴蝶的左下方用花青色画出一朵牵牛花。

②陆续画出其他牵牛花，颜色可丰富一些，花青色、紫色、胭脂色均可。

③继续画出其他花朵及花苞，并以浓墨侧锋画出叶子。

④以中锋浓墨添加茎蔓，对花叶进行串联，注意线的穿插关系。

⑤以浓墨中锋勾出叶筋，并以中锋画出外扬的茎蔓，用中墨画出牵牛花后面的竹竿篱笆，用淡墨在画面的下方及篱笆后面点虚点，以增强画面的整体感，使画面呈现虚中有实、实中有虚的艺术效果。

①

②

③

④

⑤

不知秋色到疏篱

己亥仲秋拟管岑于京华花青阁

第 2 章

Mudanhua

牡丹花 国色天香

　　我国是牡丹花的发源地，也是牡丹王国。牡丹花色泽艳丽，玉笑珠香、风流潇洒、富丽堂皇，素有"花中之王"的美誉。牡丹花大而香，故又有"国色天香"之称，深得国人的喜爱。

　　牡丹花品种繁多，色泽亦多，以黄色、绿色、肉红色、深红色、银红色为上品，尤以黄色、绿色为贵。古往今来有关的诗句和绘画作品很多，唐代白居易有诗曰："惆怅阶前红牡丹，晚来惟有两枝残。明朝风起应吹尽，夜惜衰红把火看。"

画法步骤

牡丹花花叶练习

①用大号兼毫或羊毫，笔尖蘸曙红色或牡丹红色调匀后点出牡丹迎面的花瓣，运笔方向如图所示。

②如图所示向右下方画出第三笔。

③如图所示继续画出左边的花瓣。

④以花心为圆心陆续画出牡丹外围花瓣。

⑤画出牡丹阴面部分的花瓣，临近花心处笔尖再调些胭脂色，最深处可以加点重墨调和。

⑥用三绿色点雄蕊，藤黄色稍加锌钛白色画出花蕊，花蕊整体外形和花的外形保持一致，花蕊不宜画得太规整，也应有错落变化。

⑦如图所示以侧锋三笔一组画牡丹叶子。

画法步骤

牡丹花枝干练习

　　牡丹花是落叶灌木,茎高可达两米,分枝短而粗。当然在作画时可以夸张处理,但不可过分处理,既不可当草本处理,否则会缺少骨感,亦不可画成大树状,有失花的阴柔之美。

①以中锋扁笔入笔,顺势而下由中锋转侧锋,分两笔画出下部粗枝干,中分画出分枝。注意整体取势,不宜过直或过圆。

②一气呵成画出后面的老干,注意用笔要松,相比前面的枝干要虚一些。

③以中锋添加右侧细枝干。左下枝干藏锋中锋入笔,并迅速转侧锋。注意运笔要有捻转动作,不可生硬运笔。

④继续以中锋添加细枝干,注意行笔方向和入笔收笔动作。

⑤笔尖蘸曙红色或牡丹红色调和后,笔尖再蘸胭脂色点出嫩芽,亦可用汁绿色、三绿色或赭石色中的任何一种调和后,笔尖蘸胭脂色来画。

唐 薛涛 【牡丹】

去春零落暮春时,泪湿红笺怨别离。
常恐便同巫峡散,因何重有武陵期?
传情每向馨香得,不语还应彼此知。
只欲栏边安枕席,夜深闲共说相思。

墨牡丹花

①以中锋浓墨画叶柄，注意行笔要有顿挫。

②继续以中锋画出其他两边叶柄。

③先把毛笔打湿，笔尖蘸重墨调和后以侧锋三笔画出顶端叶子。

④用同样的方法画出上下两片叶子，也就是牡丹花所谓的"三叉九鼎"，再以中锋重墨勾叶筋。

⑤以中锋浓墨画出枝干，并同上方法画出左边的叶子。

⑥用同样的方法补出向下的以及后面的叶子。注意叶子前后遮挡的关系，运笔要果断。

⑦净笔，笔尖蘸浓墨后以侧锋在花枝的上方画迎面的牡丹花花瓣。

⑧以同样的方法画出两边及上方的花瓣。

⑨笔尖稍蘸重墨画出后边阴面花瓣，注意花瓣要有深浅变化。

⑩在牡丹花的右后方画出新枝，并用浓墨点出新芽。

⑪焦墨点花蕊，并完成其他叶子叶筋的勾勒。完成作品并盖章。

黄红白牡丹花

天香和合
己亥春月
俊峰于京垌

㉛

画法步骤

①用干净的大白云或兼毫打湿后先调锌钛白色，然后在笔的上半端调牡丹红色或曙红色，如图所示尖入笔压至笔肚部分并向下移动画出花瓣。

②以同样方法画出另外两瓣，注意笔端不要太齐整。

③继续画出其他花瓣，注意运笔要有变化，外形不要一样。

④继续画下面的花瓣，也就是花的阳面部分。

⑤继续画出其他花瓣，注意运笔要有变化，注意花瓣外围的错落感。

⑥用浓牡丹红色或曙红色画阴面花瓣，可在笔尖蘸胭脂色以加深花瓣根部。

⑦继续画阴面的花瓣。

⑧继续画阴面的花瓣，并向花的两边扩展，注意花瓣的错落感。

⑨继续画阴面的花瓣，并向花的下方扩展，完成这朵花的花瓣部分。

⑩用长锋狼毫在红牡丹花的右上方勾画白色牡丹花花瓣。

⑪先从前面的花瓣开始勾,且线条应有起行收笔的关系,要有节奏感。

⑫继续勾两边、下部和上部的花瓣,要注意花瓣的阴阳面,也就是花瓣的反转关系。

⑬继续画后上方的花瓣,用墨可以稍微淡一些。

⑭继续画后上方及下面的花瓣,注意墨色变化。

⑮在花心部分添加相对小些的花瓣,调整细节完成白牡丹花的勾勒。在勾花的过程中尽量一气呵成,从实到虚,自然生动。

⑯在白牡丹花的后面再画一朵黄牡丹花。找支干净的大白云或兼毫,蘸藤黄色或鹅黄色,笔尖蘸硃砂色或是硃磦色,运笔方法同红牡丹花。

⑰继续用同样的方法完成黄牡丹花,注意花瓣的深浅变化及花瓣的错落感,外形不要画得过于齐整。

⑱

⑲

⑳

⑱用赭石色和鹅黄色加水调出淡暖黄色，用白云笔在花瓣的根部染出花瓣的层次，注意保持花瓣末端的留白。

⑲如上图位置在红花的左下方画出半开的红花，在右下方画一朵花苞。用重墨画出牡丹花的枝干，注意笔法的转换。

⑳如上图位置在红花的右下方用重墨侧锋画出花叶。

㉑继续画出其他部分花叶。

㉑

㉒继续画出其他部分花叶，注意叶子的错落关系及留白。

㉒

㉓在主干的右后方画一枝新干，并陆续画出其他叶子，注意叶子要有虚实变化，尽量一气呵成，不要频繁蘸墨。

㉔用重墨（水分不要过大）以中锋勾出叶筋。

㉕持续从前到后勾出所有叶筋。

㉖以中锋添加花苞枝干，汁绿色加赭石色调出赭绿色，然后笔尖蘸墨画出花苞新叶，并用赭绿色笔尖蘸胭脂色画出花托。

㉗用勾线笔蘸浓锌钛白色画红花的蕊丝。

㉘用藤黄色加少许锌钛白色点出花蕊，用三绿色点白花的雄蕊，然后用胭脂色加墨调出暗红色点白花及黄花的花蕊。

㉙用淡赭绿色或淡花青色统染叶子，用淡赭石色染牡丹花的主干部分（这部分可忽略）。

㉚和㉛用三绿色或汁绿色笔尖蘸胭脂色点新枝芽苞。用赭墨点花下的苔点，用淡赭绿色点右上的虚笔（这部分可忽略不画），最后落款完成作品（见第28页）。

Yulanhua

玉兰花 玉树临风

玉兰花原产我国中部各省，现北京及黄河流域以南均有栽培。古时多在亭、台、楼、阁前栽植，现在多见于园林，或于道路两侧作行道树。

玉兰花有白色、紫红色，也有红白渐变色。盛开时，花瓣展向四方，花叶舒展而饱满，清香阵阵，沁人心脾，使庭院锦上添花，实为美化庭院之理想花卉。但玉兰花花期短暂，给人一种一往无前的孤寒圣洁之感，又因其开花位置较高，迎风摇曳，神采奕奕，宛若天女散花，深得文人墨客的喜爱。

玉兰花花瓣练习

按以下步骤及用笔方向进行花瓣的练习。

玉兰花画法详解
粉白玉兰花

①用勾线笔以中墨、中锋画出第一朵花，注意花的方向。玉兰花一共九枚花瓣，画的时候要注意这点。

②在第一朵花的右上方和左上方各勾出一朵花，注意花的形态要有变化。

③在左边勾出两朵未全开放的玉兰花，注意聚散关系。

④以中锋勾出玉兰花主干，注意在枝干的转折处运笔要有顿挫。

⑤继续以中锋勾枝干，串联所有花朵，注意末节枝干要变细。在细枝末端勾出花苞。

⑥在左边画出一枝上扬的枝干并补上花朵。

⑦用中墨皴擦枝干，表现枝干的虚实阴阳。

⑧调赭绿色，笔尖蘸胭脂色点染花托及花苞。⑨用淡曙红色向上挑染花瓣的根部。用花青色加少许藤黄色调蓝绿色点染花的外下方及树干青藓，用淡赭墨染树干。⑩用重墨点苔，点苔注意运笔应有大小疏密的变化。最后落款完成作品。

①用勾线笔（不要太细的）勾出迎面的花瓣。

②向右画出侧面花瓣。

③勾左上方的花瓣，注意方向和形态。

④第四瓣不要画得太居中。

⑤第五瓣要画出花瓣的侧面，也就是要有反转的变化。

⑥继续补出后面的花瓣，由于遮挡的关系不要画太大。

⑦在第一朵花的右下方画出一朵半开的玉兰花。

⑧在第一朵花的左边偏下处画出第三朵，注意花瓣的动态。

⑨继续在后面补出三朵玉兰花，形成较密的一片玉兰花，注意前后的遮挡关系。

⑩在花丛的左上方画一朵盛开的玉兰花，使其和下面的花稍有点搭接。

⑪在画面右下方画几朵花苞，以和上面的花形成呼应关系。

⑫蘸浓墨用双勾的手法画出粗干，然后用粗线形式以中锋画出玉兰花的主干。

⑬蘸浓墨用中锋继续画出其他枝干。

⑭蘸汁绿色在笔尖蘸赭石色及胭脂色稍调和后点花托及花苞。以中墨皴擦主干。

⑮用汁绿色加少许赭石色调出淡草绿色，在花瓣的根部向上挑染，注意不宜染太多，要染出下实上虚的效果。

第 4 章

Yingchunhua

迎春花 金英舞春

迎春花为落叶灌木，在我国各地广泛栽培，北方较常见，因其在百花之中开花最早，开花后即迎来百花齐放的春天而得名。

迎春花是我国常见的花卉之一，迎春花与梅花、水仙花和山茶花统称为"雪中四友"。迎春花花开时不仅满树金黄，且具有不畏寒威，不择风土，适应性强的特点，历来为人们所钟爱，也深得文人墨客的喜爱。

在画的时候应注意迎春花为落叶灌木，先花后叶，盛花期无叶，每朵花有六枚瓣片。

画法步骤

①用小白云或小兼毫蘸鹅黄色（也可以用藤黄色），注意颜料要充分进入笔肚，然后笔尖蘸硃砂色自外向内画花瓣。②在和第一瓣呈120°夹角处画第二瓣。③第三瓣画法同上。④在前三瓣中间位置分别画后三瓣。⑤侧面花可以从迎面中间花瓣画起，然后画两边和后面的。⑥画不同姿态的迎春花。⑦一组迎春花的画法，注意要有不同角度方向的变化，点划有大小的变化。⑧枝干串联后的效果。⑨也可先画枝干再画花，注意花要有错落变化。⑩一枝完成的迎春花效果。

画法步骤

①用狼毫或兼毫中锋从纸张的左下处画出主干。②继续以中锋向上画枝干。③在下端画出一枝向下的枝干，注意在向下转折处留空，以便以后补花。④下部向上穿插一枝干，也要注意留空。⑤陆续画出其余枝干，注意穿插关系和枝干留空。⑥在留空处开始画迎春花。⑦继续画花。⑧继续画花，注意颜色应有深浅的变化。

⑨继续补花，在画面的右下方逐渐形成一片比较密集的迎春花。

⑩继续补充右下方的花，注意留空，不要全部填满，并在左边补些零散的花，和右边画面形成呼应关系和强烈的疏密关系。

⑪在繁花的空隙里添加细枝，增加画面细节，并进一步丰富层次关系。

⑫用浓墨点花托或是花柄，重墨点苔，最后落款完成作品。

迎春花双勾

画法步骤

①用兼毫或狼毫蘸浓墨在画面左下方三分之一处起笔，虚入笔，中锋转侧锋开始画石头的外轮廓。②继续画石头的外形，注意笔的捻转和顿挫。③用中锋压笔画出石头的暗面。④继续以中锋、侧锋、卧锋、散锋并用一气呵成，皴出石头的阴面及结构。⑤在左上方四分之一处以中锋画出迎春花的主干。⑥继续添加枝干，注意前后关系，并留出花的位置。⑦继续添加细枝，注意不要画得太多，以便后面添花。⑧如图位置，用双勾的手法画迎春花。⑨画出一组迎春花。⑩继续向右画花，注意在画花时不要太刻意追求花的外形及是不是六瓣。⑪继续画出其他部分迎春花。⑫完成石头右边迎春花的勾勒。⑬继续完成左边部分的迎春花，进而完成画面所有部分的迎春花，需注意整体的疏密关系。

⑭用稍淡些的墨勾出枝干后的花朵，完成所有花的勾线部分。再蘸鹅黄色调匀后，笔尖蘸硃砂色（如果太艳可以加赭石色调和）点染花瓣。⑮继续染花，注意要有深浅和虚实的变化。⑯继续染花瓣，注意不要整体涂抹，要按花瓣的方向逐个分组来染。⑰用赭石色略调墨染石头阴面，注意顺着石头结构来染。⑱用淡黄色大笔点染填补迎春花的一些小空隙，使大片的花整体感更强，颜色所含水分要大，可以出现比较洇的效果。⑲图中所示为染后的局部效果。⑳在画面点洒黄点，以烘托画面气氛，使画面呈现点、线、面结合的艺术效果，营造出春意盎然的早春气氛。

第 5 章

Lanhua

兰花 幽谷兰馨

　　兰花与梅花、竹子和菊花统称为"四君子"，品质分别是：幽、傲、坚、淡。梅、兰、竹、菊是中国人感物喻志的象征，也是古诗词和文人画中最常见的题材之一。梅、兰、竹、菊是花鸟画的基础，同时也是花鸟画的高度，作为中国文人画的主要绘画载体，为古今文人墨客所推崇。作为基础，它包含了很多画理，为学习花鸟画甚至国画的其他门类提供了基础，所以对于国画画家来说至关重要。

　　空谷生幽兰，兰最令人倾倒之处是"幽"，因其生长在深山野谷，才能洗净那种绮丽香泽的姿态，以清婉素淡的香气长葆本性之美。

①净笔，笔尖蘸浓墨，自外向内画出花萼的左边部分，注意尖入笔，压下去后迅速收笔，形成外实内虚的效果。②用同样的方法画出右边一笔，注意两笔不要相同，要有变化。③以同样的运笔方法画右边的花瓣，运笔要舒展，要比花萼的形状大。④继续画出左边和右下方的花瓣，注意间距要有调整，不要左右对称。⑤以浓墨点出花蕊，点时要有挑锋的动作。

不同颜色、不同姿态的兰花画法示范

画法步骤

①净笔，先用花青色和藤黄色调汁绿色，均匀调和后笔尖蘸汁绿色，略用笔尖均匀调和后，笔尖蘸浓赭石色画出第一笔。
②连续画出第二笔和第三笔。③不要蘸色继续画出第四笔。④再按第一步重新调色后画出第五笔。⑤用同样的方法画出第二朵。⑥再以同样的方法画出第三朵，注意三朵花的位置关系。⑦在稍远处画出第四朵，注意花的动态方向。

⑧用赭石色加汁绿色，以中锋自下而上画出兰花的花茎，要画出下实上虚的效果，藏锋入笔。

⑨以浓墨点出花蕊。

⑩蘸汁绿色调匀后，笔尖蘸重墨，以中锋藏锋画兰花的叶子，注意起笔和收笔的位置，运笔要有提、按的变化，以呈现叶子的反转变化。

⑪继续画其他叶子，注意叶子的长短变化和穿插关系。顺序如图所示。

⑫继续画出左边的叶子，注意尽量一气呵成，呈现前实后虚的效果。顺序如图所示。

⑬在左边后方添加两片叶子，增加丰富性和前后关系。

⑭在花的左上方加两片叶子，并用勾线笔蘸重墨勾出叶子的中线，增加叶子的丰富性，使叶子变得更加生动。

⑮用大号笔点出兰花根部的土壤，注意尽量一气呵成，点出虚实，要错落有致，生动自然。

兰花画法详解
兰花 2

①按图中序号完成兰花叶子。②净笔调三青色，在笔尖蘸花青色画兰花的花萼部分。③继续画出兰花的花瓣，注意花瓣的位置。④在第一朵花的右方偏下处再画一朵兰花。⑤在之前两朵花的左上稍远处画第三朵兰花。⑥继续画第三朵花，注意其朝向和动态。⑦用淡三青色笔尖调墨以中锋手法画出兰花的花茎，注意控制速度，行笔不要太慢，一笔中要有深浅的变化。⑧用浓墨勾点出花蕊，点花蕊最好在画未干之前点。⑨用大白云蘸淡三青色，然后笔尖稍蘸墨在叶子根部略点苔点。⑩完成作品。

第 6 章

Zitenghua

紫藤花 紫气东来

　　紫藤别名藤萝、朱藤等，是一种落叶攀援缠绕性大藤本植物。我国自古即栽培作庭园棚架植物，先叶后花，紫穗满垂，缀以稀疏嫩叶，十分优美。其主要分布于河北以南、黄河长江流域及陕西、河南、广西、贵州、云南等地，在我国分布较广。常见的品种有多花紫藤、银藤、红玉藤、白玉藤、南京藤等。

　　紫藤春季开花，紫花烂漫，别有情趣，适栽于湖畔、池边、假山、石坊等处，极易入画，自古以来深得文人墨客的钟爱。

画法步骤

花瓣的画法

①

②

③

④

⑤

①先从深处开始画紫藤花，也就是从未开的花苞画起，然后画上面开放的紫藤花。先用紫色蘸胭脂色从紫藤花的最下部开始画，注意运笔自外向花柄处画。

②继续向上画，尽量一气呵成不要蘸色。

③继续调整位置向上画，不要画得太过整齐。

④重新蘸紫红色点右边的花，注意运笔要有错落感不要太齐整。接着以同样的方法画左边的一朵花。

⑥

⑤用白色调紫色自上而下画盛开部分的紫藤花，使整枝花呈现上浅下深，上虚下实的效果。

⑥继续用淡紫红色画盛开部分的花朵，注意要有深浅变化，尽量一气呵成。

⑦点完花瓣后，画上面开放的花时可以先蘸紫红色（颜色不要太深）然后笔尖蘸白色，略调匀后，一气呵成，自然呈现深浅变化。

⑦

⑧

⑨

⑧用狼毫蘸重墨画出紫藤花花枝，然后蘸深紫红色（紫色＋胭脂色＋墨＋赭石色）点花托，花托以两点为一组。

⑨点完花托后，以中锋重墨或深紫红色勾出花柄。花柄要有疏密聚散之态，不可平行或平均对待。

⑩

⑪

⑫

⑬

⑩用狼毫蘸重墨以中锋画出紫藤花的主干，并串联紫藤花，画枝干注意运笔要灵活，要有折转和顿挫。⑪继续在主干的左后方画出另外一枝，并画出主干的分枝。⑫以同样的方法在左图位置画另外两枝紫藤花，较之前两枝运笔可略微虚一些。⑬以同样的方法添加花托、花枝和花柄。

⑭用花青色 + 藤黄色 + 少许赭石色调出蓝绿色，调匀后笔尖蘸墨在左图所示位置自外向内画出紫藤花的叶子。

⑮以同样的方法继续添加叶子，点叶子时注意外实内虚，速度要快，用笔干脆利落，叶子既要有很强的秩序感，又要笔笔都有变化。

⑯用狼毫长锋蘸重墨以中锋自外向内画出紫藤花的叶筋。

⑰用焦墨点苔，并用画叶子的颜色加水变淡后点青苔。落款，完成作品。

画法步骤

① ② ③ ④

⑤

①用小白云调花青色＋少许钛青蓝色＋赭石色，调成深蓝色画花的花苞部分。

②调花青色＋少许钛青蓝色加水后点盛开的花。

③继续点花，点的时候不要太有秩序感，稍微随意一些。

④以同样的方法在右上方再画一枝花。

⑤以同样的方法在右上方再画两枝，注意花枝的动态及外形要有变化。

⑥

⑦

⑥赭石色蘸墨点出花托，并以中锋勾出花枝。

⑦继续点完所有花的花托并勾完花枝及花柄。

⑧

⑨

⑧用狼毫或兼毫蘸重墨在如图所示位置画出紫藤花的主干。

⑨继续向上画枝干，注意要留出叶子的位置，并用笔尖画出叶柄。

⑩

⑪

⑩继续在右下方画出下俯的枝干。紫藤为藤本植物，画藤蔓的时候运笔要松动而流畅，画出自由生长的状态。

⑪继续添加其他叶柄。

⑫

⑫用兼毫调汁绿色，笔尖蘸墨画紫藤花叶子。

⑬继续完成剩余的叶子。

⑭用淡绿色点染花叶后面的空隙，使画面变得更加整体。

⑮和⑯用重墨勾出叶筋，用焦墨点苔，落款完成作品（见第 58 页）。

紫藤挂云木花蔓宜阳春密叶隐歌鸟

癸酉之夏写于京华信存青冈

Lihua

梨花 梨花带雨

　　梨花在我国约有 2000 余年的栽培历史，种类较多，自古以来深受人们的喜爱，其素淡的芳姿更是博得诗人和画家们的推崇。梨花是花先于叶开放，花瓣五枚，白色和粉红色，花蕊通常为深红色。

　　梨园春景，是一片冰清玉洁的世界，用手中的画笔描绘出这人间美景，岂不是人生幸事。

梨花

⑱

画法步骤

①用勾线笔蘸中墨，采用双勾法勾出第一枚花瓣。②向左勾出第二枚花瓣。③向右下方画第三枚花瓣。④补出两侧花瓣。画花瓣时注意要饱满。

⑤在下方画另外两朵花。

⑥继续画其他花朵，梨花外形呈伞状，在画的时候注意花的姿态要有变化。

⑦完成一组花的双勾，注意花的前后关系。

⑧如图所示完成画面中所有主要的花瓣。

⑨用胭脂色+浓墨（也可直接用浓胭脂色）调出暗红色勾点出梨花的花蕊。

⑩勾点出所有花的花蕊。

⑪用墨＋汁绿色＋赭石色调出暗绿色勾出花柄。

⑩

⑪

⑫

⑫用浓墨画出梨花的主干，并串联梨花。

⑬

⑬继续添加细枝末节。

⑭

⑭用藤黄色和花青色调汁绿色，笔尖蘸浓胭脂色以中锋自外向内点梨花叶子。梨花开花时叶子比较小，花落叶茂，所以点叶子时不宜过大。

⑮

⑯

⑰

⑮用淡绿色点染
花的阴面，营造
出绿意盎然的气
氛，同时起到"烘
云托月"的作用，
让梨花显得更白。

⑯勾出梨花叶子
的叶脉，可全勾
也可只勾出中线。

⑰调整细节，落
款完成作品（见
第64页）。

66/67

千花万花
不甚爱
祇有
白雪香
己亥春暮
于花青阁

画法步骤

①因为梨花是前景，所以先从梨花画起。先从左边花瓣开始起笔。
②陆续勾完一朵花的花瓣，等所有花的花瓣都画完，再统一点花蕊。
③画出旁边两朵花，注意聚散和前后关系。④在左边再画两朵花。
⑤如图所示陆续画出其他梨花。

⑥用汁绿色＋墨调出墨绿色勾出所有花的蕊丝，然后用胭脂色点出所有花瓣的花蕊。⑦用汁绿色＋赭石色＋少许墨勾出所有裸露部分的花柄及叶柄。⑧调汁绿色笔尖蘸胭脂色点出所有叶子。

⑨

⑩

⑨以重墨画细枝串联花叶，用兼毫蘸重墨画出主树干的外形。

⑩用卧锋、侧锋、散锋、中锋多种笔法相结合画出梨树的老树干，尽量一气呵成，把笔里的墨用尽再换墨。

⑪

⑫

⑪继续用重墨补出左后方的枝干，并注意留出前方的梨花。

⑫用淡赭石色染树干，并用重墨点出老干的树疤。用淡绿色渲染花的阴面。

⑬和⑭用焦墨、淡赭色及淡绿色点苔，落款完成作品（见第68页）。

⑬

Taohua

桃花 春光烂漫

桃花原产于我国中部、北部，现已在世界温带国家及地区广泛种植。桃较重要的变种有油桃、蟠桃、碧桃等，其中油桃和蟠桃都作果树栽培，碧桃主要供观赏，画家们常画的一般都是五枚花瓣的果树桃花，观赏性的桃花都是多瓣花，也宜入画。

置身于蜂蝶飞舞、花香醉人的桃源是人生幸事，满园春色关不住，但可以用画笔留住。

唐代诗人崔护有诗《题都城南庄》曰："去年今日此门中，人面桃花相映红。人面不知何处去，桃花依旧笑春风。"

①～④桃花的花瓣比起梨花、梅花、海棠等的花瓣相对尖一些。画花瓣要尖入笔，外实内虚，净笔笔尖蘸曙红色或牡丹红色均可。也可先蘸白色，调匀后笔尖蘸色来画。

⑤花托及花柄用汁绿色＋少许赭石色，也可再加少许墨和胭脂色在笔尖，总之绿色不要纯度过高。花蕊颜色本来是黄色，一般会用胭脂色或胭脂色加墨，或直接用重墨来画，以避免花过艳。

⑥桃花的不同姿态。

⑦桃花是一枝多花，呈扇形分布。

⑧桃花叶子的画法，叶子不能画成翠绿色，可以在笔尖加点赭石色和胭脂色。

⑨叶子的组合画法。

⑩不同姿态叶子叶筋的勾法。

⑪一组完整花和叶的组合画法。

不同姿态及手法桃花的画法

①先画两只飞燕（画法见《芳庭醉羽 写意花鸟画禽鸟画法解析》）。

②蘸曙红色在燕子下方画一组桃花。

③继续画桃花，注意花的组合关系。

④在两边位置画两组桃花。

⑤在画面左下角偏上的位置用重墨画主干，注意枝干的转折和运笔的顿挫。

⑥继续完成其他枝干，注意粗细变化和穿插关系。然后用细笔蘸墨绿色或是浓墨勾出花柄和叶柄。

⑦

⑧

⑨

⑦兼毫或狼毫调汁绿色，然后笔尖蘸胭脂色点出桃花的叶子及花托。用淡红色补点后面虚点的桃花。

⑧用浓墨勾出叶子的中线也就是叶筋，并用浓墨点苔。

⑨用胭脂色＋墨调深红色勾出桃花的花蕊。

⑩落款完成画面。

⑩

①

②

③

①用狼毫蘸重墨以中锋画出桃花的主干及分枝。注意枝干的出枝位置及方向。

②用曙红色点出画面中的桃花，注意花的不同姿态和虚实变化。

③用胭脂色勾点出花蕊，用胭脂色加墨以中锋画出花柄及叶柄。

④调汁绿色笔尖蘸胭脂色点出桃花叶子，用重墨（可加少许胭脂色调和）勾出叶筋。

⑤落款完成作品。

④

⑤

碧桃花（复瓣桃
花）扇面作品

桃花题画诗

唐 崔护【题都城南庄】

去年今日此门中，人面桃花相映红。

人面不知何处去，桃花依旧笑春风。

去年言
此門中人
面桃花
相映紅
人面不知
何處去
後峯受於
辛卯花
桃花依舊
笑春風

青閣

第 9 章

Dingxianghua

丁香花 素洁满枝

　　丁香花原产于我国华北地区，已有 1000 多年的栽培历史，是我国的名贵花卉。丁香花有紫色、白色、蓝紫色等。丁香花春季盛开时硕大而艳丽，花序布满全株，芳香四溢，浪漫而又优雅，给春天增加了一道靓丽的风景。

①～④用曙红色或牡丹红色调紫色，自外向内画正面的四瓣的丁香花（图④为侧面花）。

⑤和⑥为花枝和花柄的细节及画法步骤。⑦和⑧为花苞和一枝花的画法步骤。

⑨花枝和花柄的解析示意。

①先用浓墨勾出前景的叶子，然后用重墨画出丁香花的主干及分枝，注意枝干留空画花。②用胭脂色＋紫色调紫红色点丁香花。③继续点花，花枝的末梢为颜色较深的花苞，可以再加花青色调和来画。④用浓墨自叶柄向外染叶子，注意要外实内虚。⑤用浓墨勾花枝和花柄，并用蓝绿色统染叶子。⑥用淡紫红色点染丁香花间的空隙处，使丁香花更加整体，不至于显得零碎。⑦在底部左下方加一干枝，以使上边的丁香花不显得单调，又可起到支撑画面的作用，最后点苔，落款完成画面。

丁香花画法详解
蓝色丁香花

画法步骤

①

②

③

④

⑤

⑥

①从左下方出枝画一枝向上扬的蓝色丁香花，蓝色花用三青色调花青色来实现，一般花枝的末梢部分多为花苞，颜色相对比较深，可以调三青色后笔尖蘸花青色来画。②在画面的左下方出枝，画出丁香花的主干和细枝。③继续添加分枝，并添加丁香花。④继续添加花，注意花的虚实变化，外形的错落及花瓣间留空。⑤如图位置大笔侧锋画出叶子，并以浓墨勾出叶筋。⑥用浓墨添加花枝、点苔，落款完成画面。

白色丁香花

①由于本幅作品用的是熟宣，所以采用了先画背景的手法，即在画面的右边偏下处点头绿色。

②用清水、淡紫色与之前的绿色进行撞色。

③继续用墨进行撞色，要有足够的水分。

④继续用紫红色撞色。

⑤继续撞色，撞水。

⑥等底色干了以后开始勾点花苞及花柄。

⑦用浓墨画出枝干，用绿色＋墨调出墨绿色画花柄。

⑧继续添加枝干及花柄，用白色蘸淡紫色从花头向下继续点花。

⑨调淡紫色蘸纯白色继续加花。

⑩继续点右边的花瓣，注意画面前面花瓣的白色更浓一些。

⑪～⑬陆续点出剩余的丁香花，注意白花的浓淡虚实，叠加错落的关系。

⑭完成作品。

丁香花题画诗

唐 李商隐【代赠二首·其二】

楼上黄昏欲望休，玉梯横绝月如钩。

芭蕉不展丁香结，同向春风各自愁。

三春白玉渊潭边
花红雪一抹
见朝霞
己亥菊俊章
于京华莊青阁

第 10 章

Yinghua

樱花 锦簇烂漫

　　樱花原产于北半球温带环喜马拉雅山地区，在世界多地都有生长，全世界约有 40 种樱花类植物，原产于我国的有 33 种。

　　樱花每枝有三至五朵花，花瓣为五枚，花瓣呈白色或粉红色，椭圆形，呈伞状花序。

　　樱花是爱情与希望的象征，代表着高雅和质朴纯洁的爱情。樱花宛如懵懂的少女，安静地在春天开放，满树白色、粉色的樱花，是诉说爱情的最美语言。

飞渊潭边
櫻花树
红粉相间
千萬株
人流涌動
閗珊廔
一枝含笑
穿宇雲生

己亥仲春
写玉洲樱
潭一枝
花一枝
墜手
於家年
苟
莊青岡
並記

⑯

画法步骤

①在画面的左下三分之一处出枝，用狼毫蘸重墨以中锋画出樱花的主干。②以中锋画出分枝。③继续画下面的分枝。④在主干的顶端蘸淡藤黄色再调曙红色，侧锋点樱花的花瓣。⑤继续侧锋点出两边的花瓣。⑥继续点出后面的花瓣，在右下方点出一组侧面的花瓣。⑦如图所示，继续点出其他花瓣。⑧陆续完成一组花瓣，注意花瓣的前后关系和错落感。⑨继续以同样的方法画出左下方的花瓣。

⑩

⑪

⑫

⑬

⑭

⑩继续完成左边的一组樱花，注意整体面积要比其他部分少些。

⑪用汁绿色＋赭石色＋胭脂色（蘸笔尖）勾点出花柄和花托。

⑫继续完成所有花柄和花托。

⑬用浓胭脂色勾点出所有花蕊。

⑭用兼毫调赭绿色，然后笔尖蘸胭脂色以中锋点出樱花的叶芽，用浓墨点苔。

⑮和⑯调整细节，落款完成作品（见第86页）。

⑮

画法步骤

①和②用小白云先调白色，然后调少许藤黄色，再在笔尖处用曙红色来调，自外向内点出樱花的花瓣。

③连续画出其他花瓣。

④继续连续画出后面的花。

⑤重新蘸色继续画出后面的花，注意花之间的叠加关系。

⑥～⑧继续画出其他花，注意分组画及其聚散关系。

⑨

⑩

⑪

⑨继续画完画面中所有前景部分的樱花。

⑩用重墨侧锋画出樱花的主干，注意笔要充分压下去，把笔用至笔肚部分。

⑪以中锋重墨添加枝干，注意线条要穿过花间的空隙。

⑫

⑬

⑫继续添加其他枝干，运笔用墨要一气呵成，画面要呈现干湿浓淡的效果。

⑬添加新画枝干的樱花，注意要有虚实变化，遵循前实后虚的准则。

⑭

⑮

⑭用浓藤黄色调少许白色勾花蕊的蕊丝，然后用藤黄色调硃砂色或硃磦色点花蕊。

⑮继续以同样的方法点完所有花蕊。用赭石色蘸绿色及墨点苔。

⑯继续点苔，待干后用焦墨再部分复点。

⑰在花间加两只蜜蜂（画法见《田园精灵 写意花鸟画草虫画法解析》），营造出生机盎然的春天气氛。

⑱落款完成作品。

轻烟冉冉绛初匀
斗艳多妍着意春
自是东皇妆点巧
无端忙煞看花人

花气袭人诗意 乙亥春日嵩山石翁写